94

THE INTRODUCTION

M. RANDALL

Copyright © 2014 by M. Randall, Foto 119 Photography

All rights reserved. Published by, M. Randall Publishing

WWW.94STORYBOOK.COM

SEASONS

Let there be smiles

In the winter,

Laughter in *June*,

A goodbye that came all too soon.

Allow summer to shine down

Finding its way upon you.

When the leaves fall

In November, remember

All there is to remember.

Christmas comes fast,

Find me underneath the mistletoe.

Halloween is ominous,

Good thing I have your hand to hold.

Autumn just passes,

I allow it to.

Spring is warm,

Bringing sunshine when skies are blue.

Seasons, oh *Seasons*,

I'd travel them for you.

CONTENTS

JANUARY
M1- M21

FEBUARY
M22- M42

MARCH
M43- M63

APRIL
M64- M84

MAY
M85- M105

JUNE
M106- M126

JULY
M127- M147

AUGUST
M148- M168

SEPTEMBER
M169- M189

OCTOBER
M190- M210

NOVEMBER
M211 M231

DECEMBER
M232- M252

9 4: FOTO SERIES
Photography by, Foto 119 Photography

JANUARY

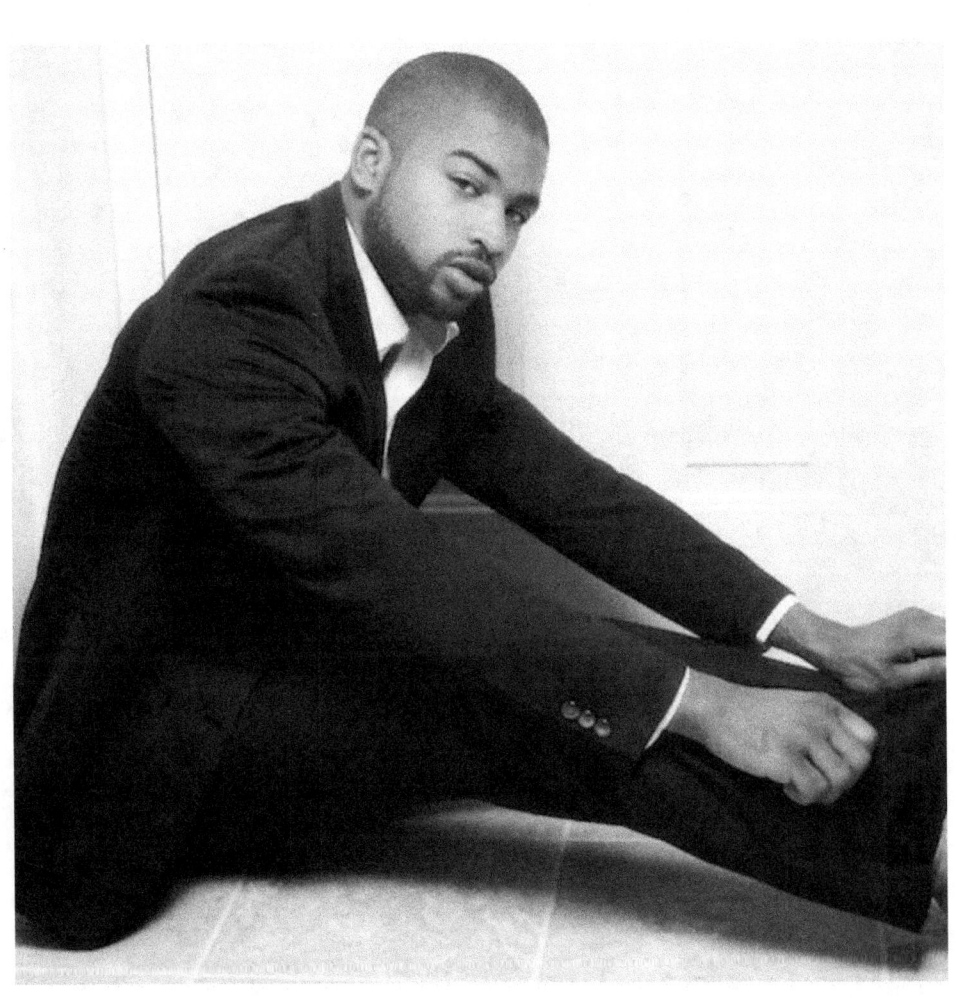

JANUARY

M.

M.

M.

M.

M.

M.

M.

M.

M.

M.

M.

M.

M.

M.

M.

FEBUARY

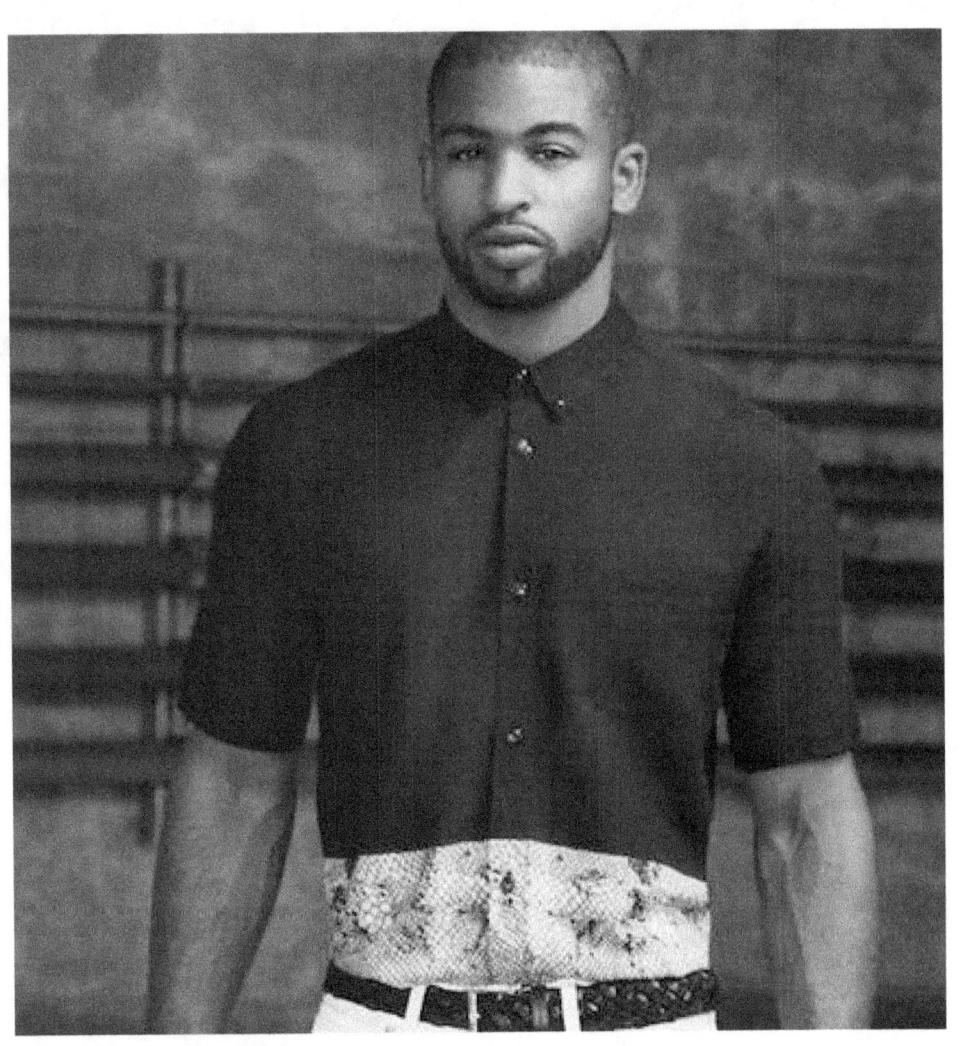

FEBUARY

M.

M.

M.

M.

M.

M.

M.

M32

M.

M.

M34

M.

M.

M.

MARCH

MARCH

M.

M.

M.

M.

M.

M.

M.

M.

M.

APRIL

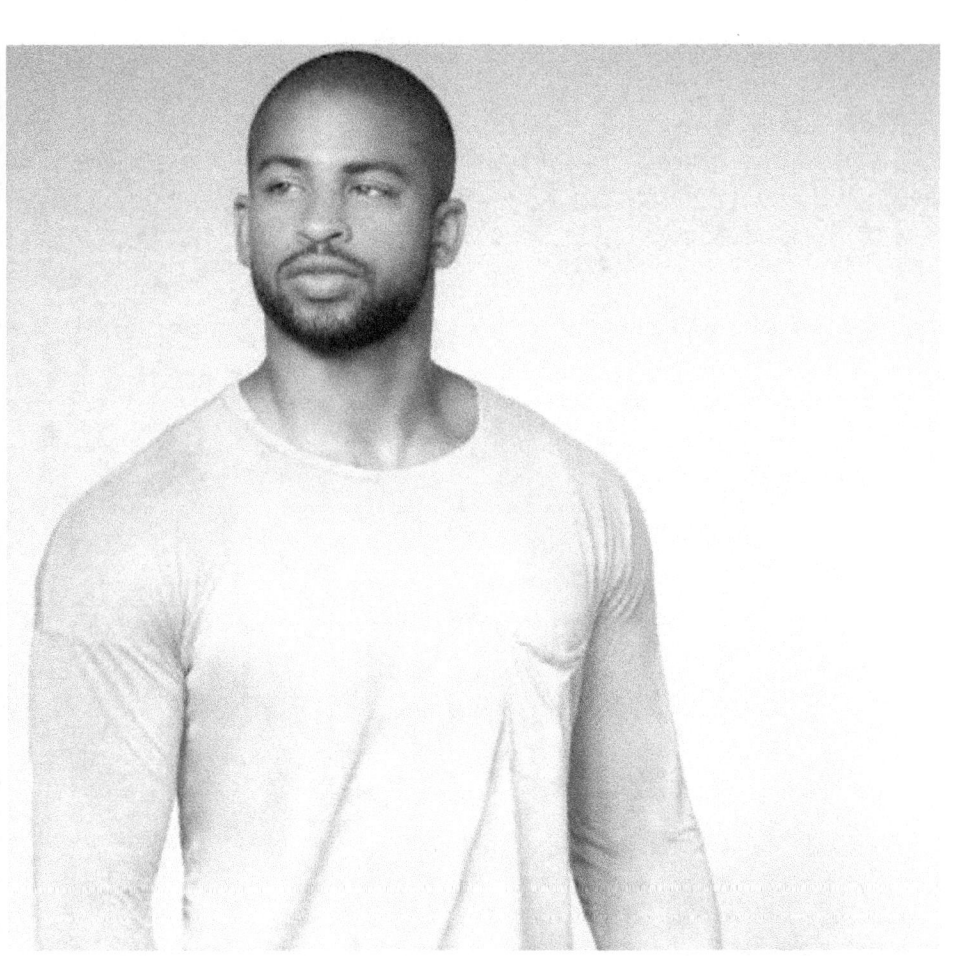

APRIL

M.

M.

M.

M.

M.

M.

M.

M.

M.

M82

M.

M83

M.

M84

MAY

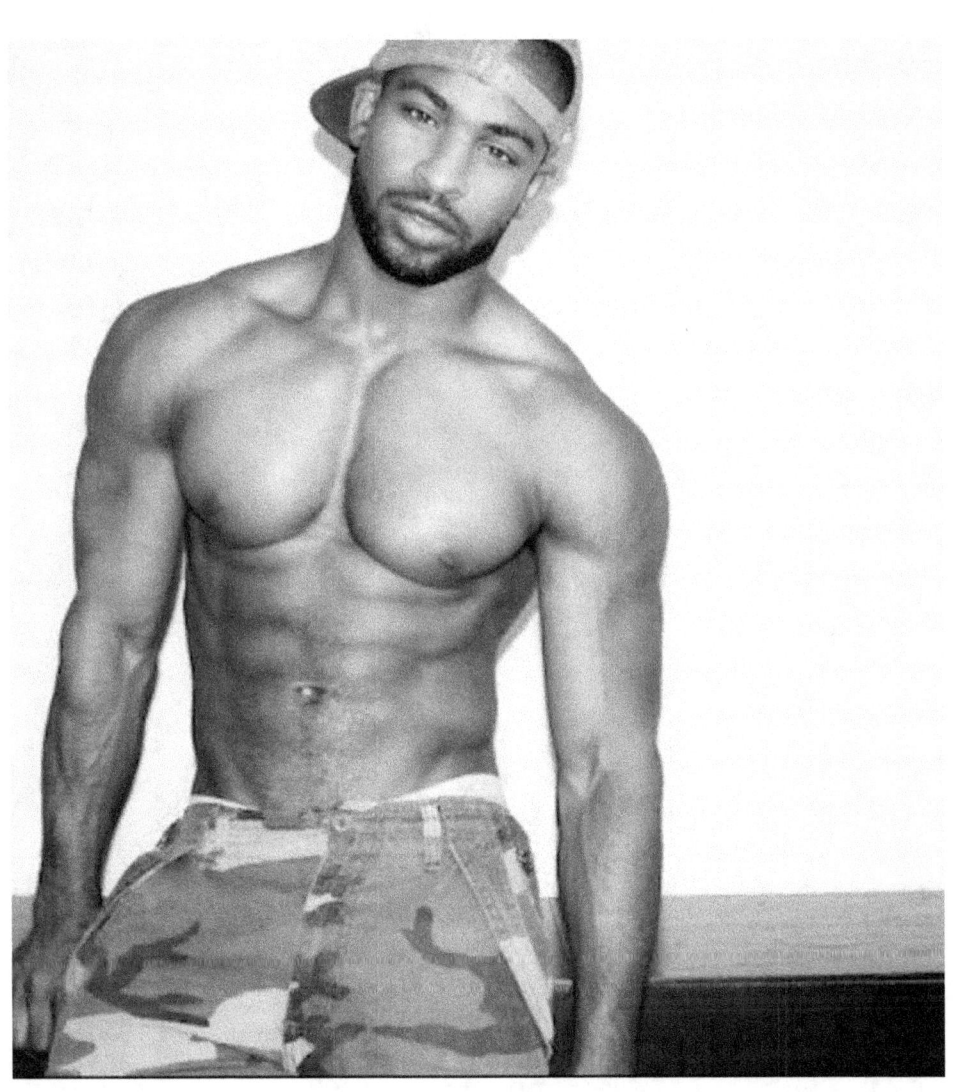

MAY

M.

M.

M87

M.

M.

M.

M.

M.

M.

M.

M.

M.

M.

M.

M.

M100

JUNE

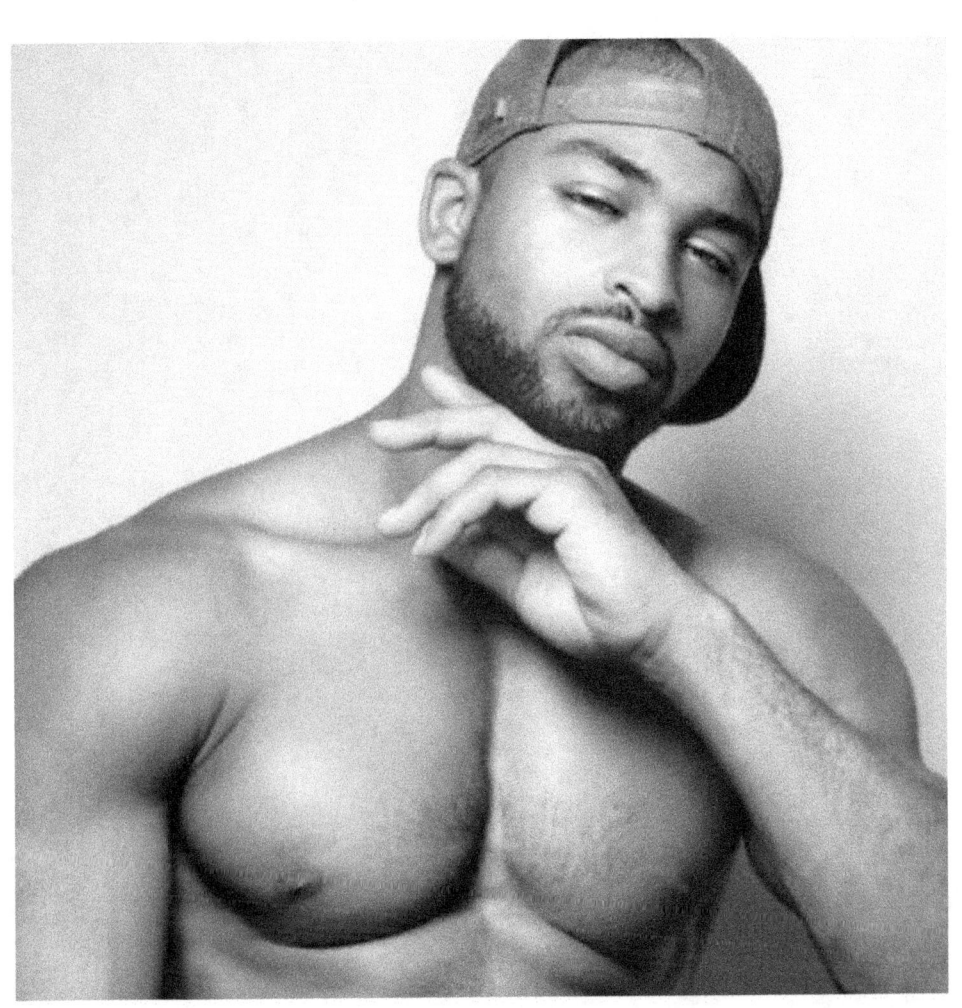

JUNE

M.

M.

M109

M.

M.

M.

M.

M.

M.

JULY

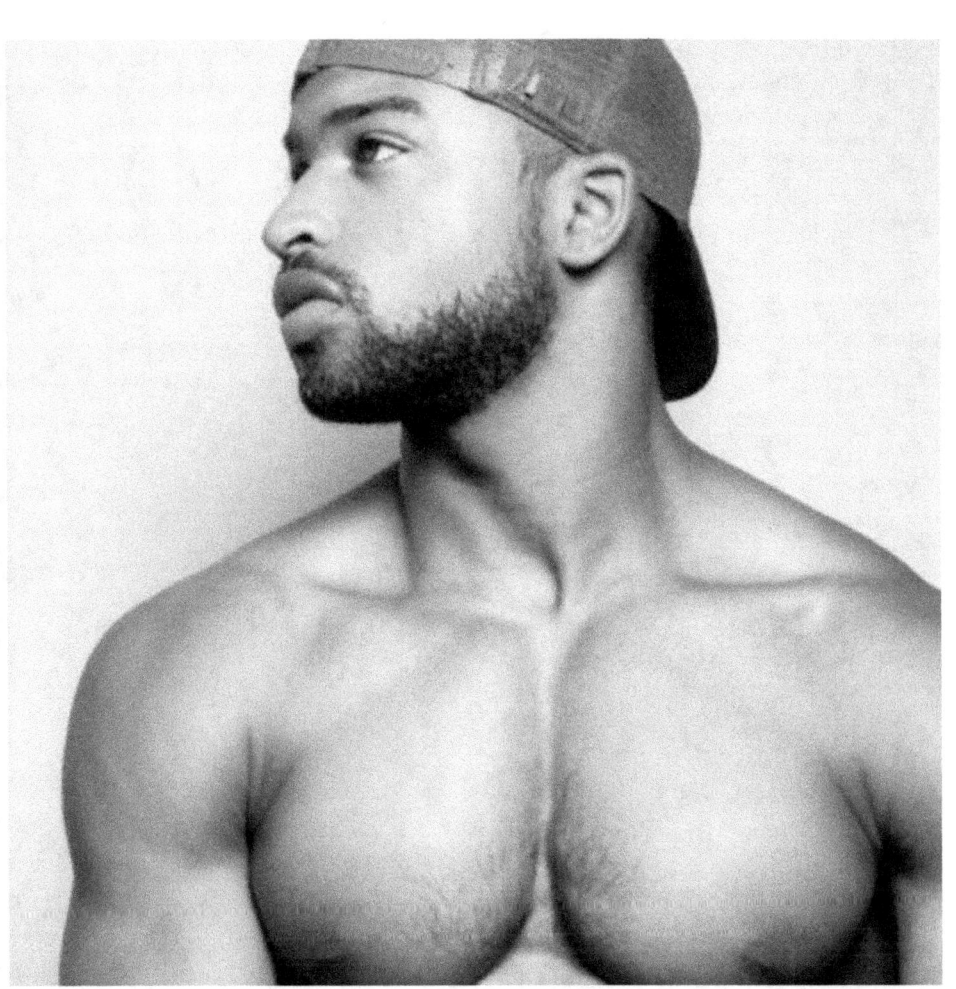

JULY

M.

M.

AUGUST

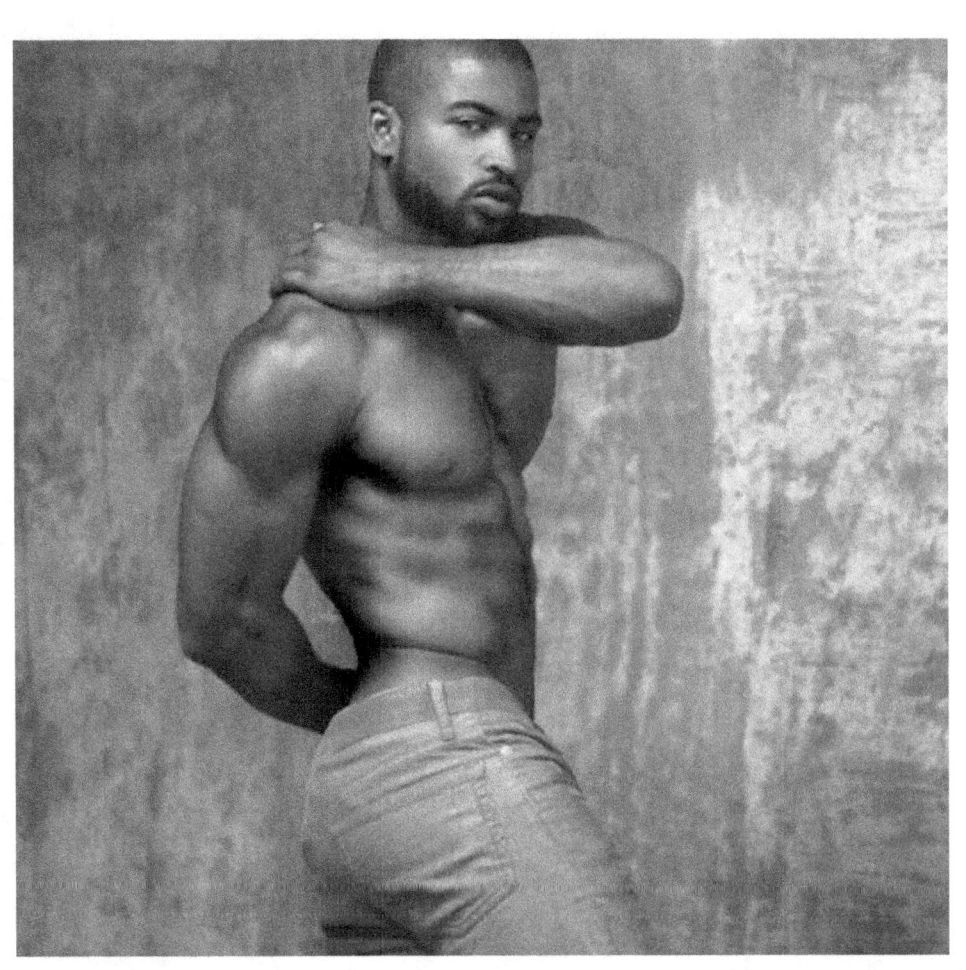

AUGUST

M.

M.

M.

M.

M.

M.

SEPTEMBER

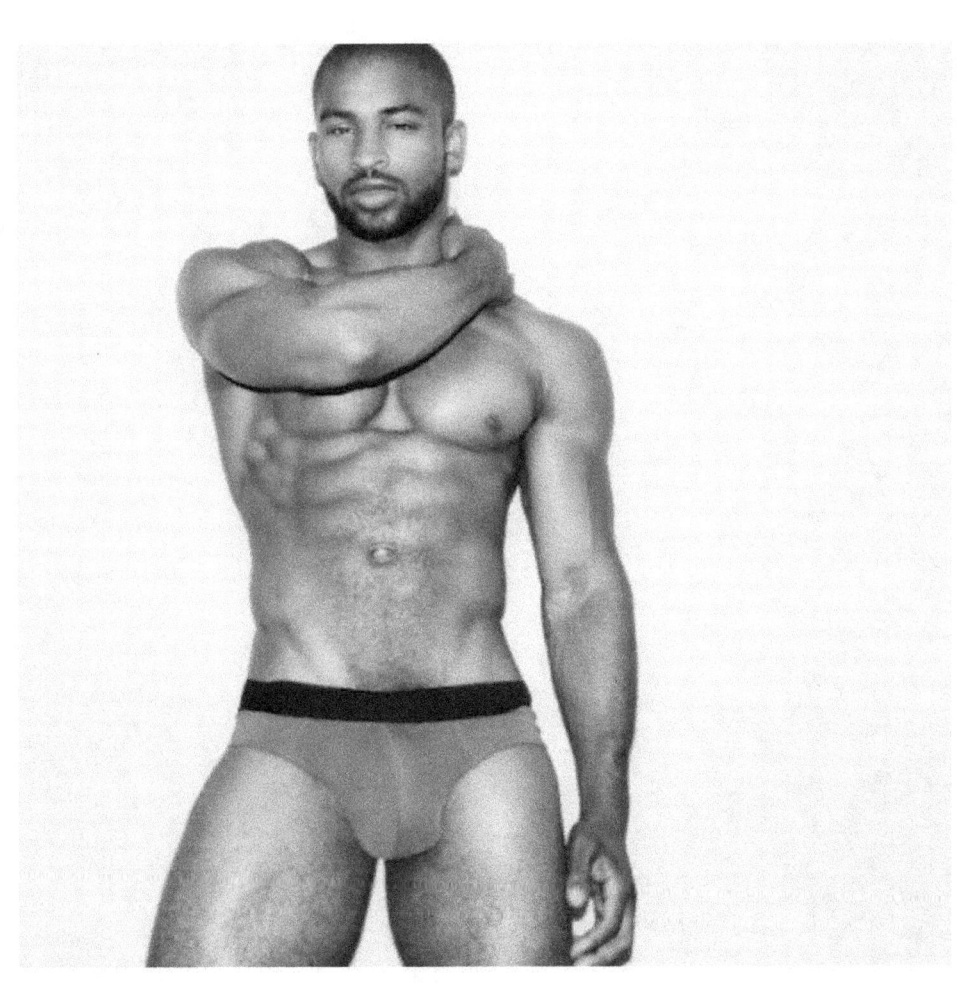

SEPTEMBER

M.

M.

M.

M.

M.

OCTOBER

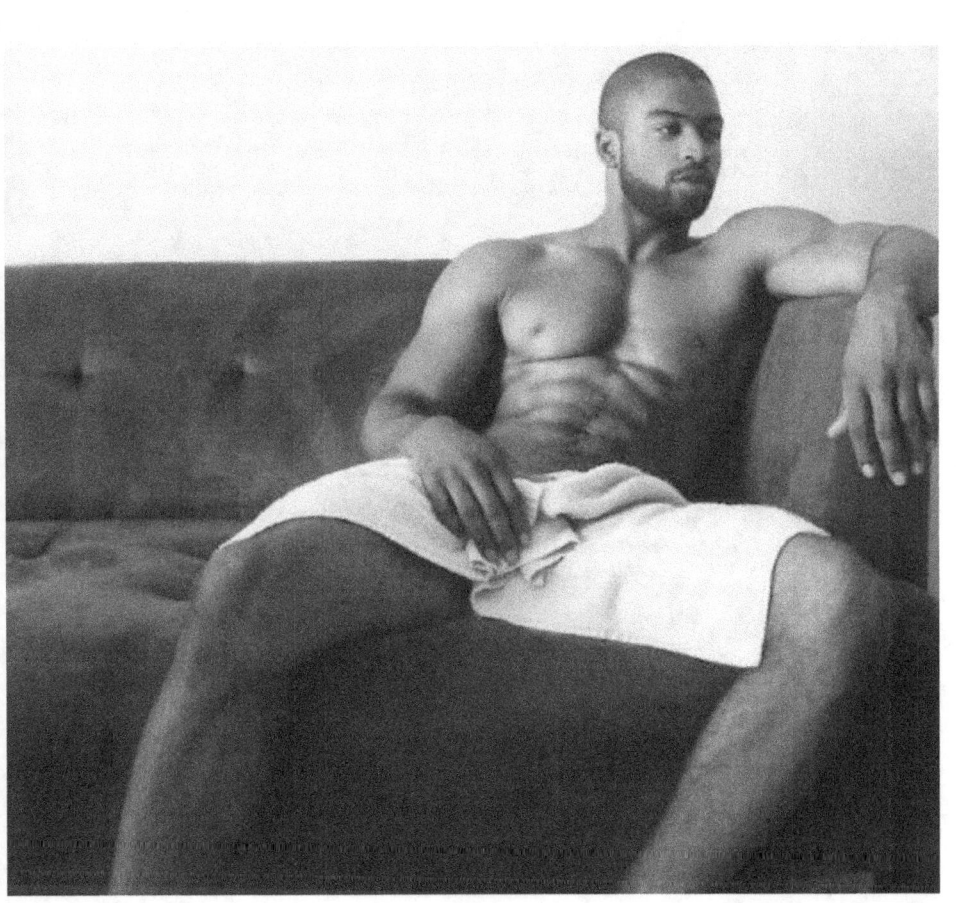

OCTOBER

M.

M.

M.

M.

M.

M200

NOVEMBER

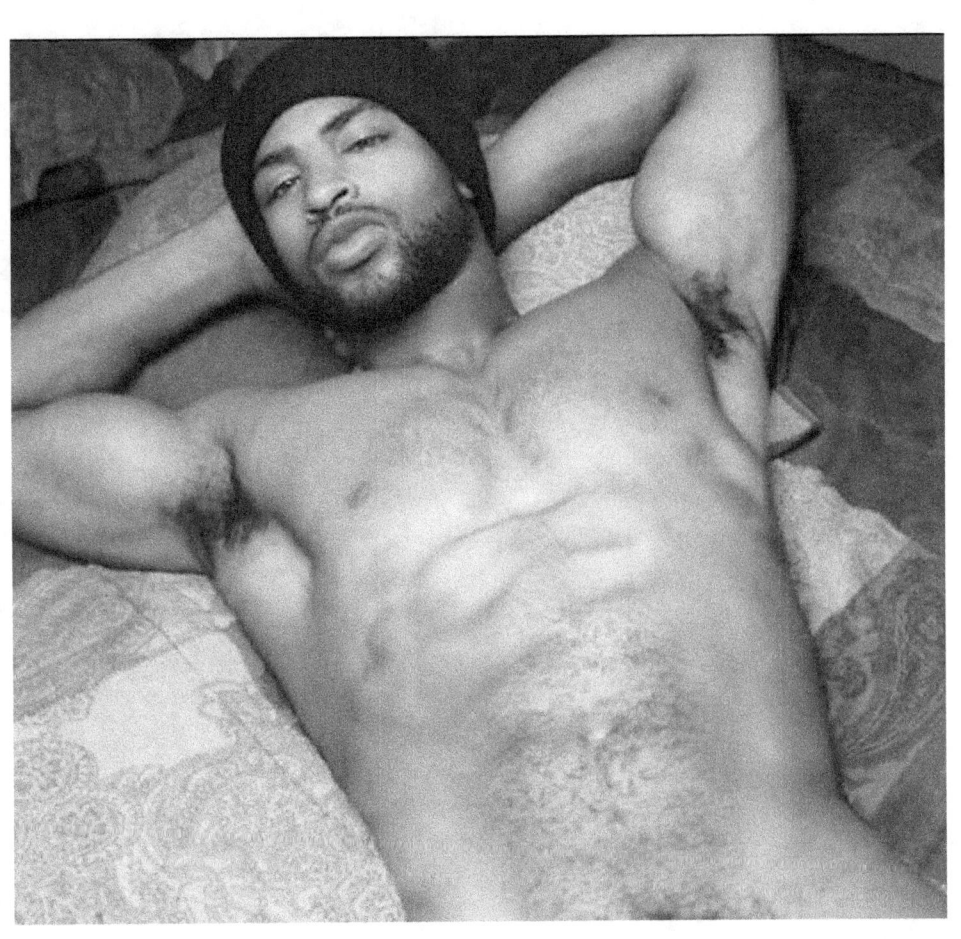

NOVEMBER

M.

M214

M.

M.

DECEMBER

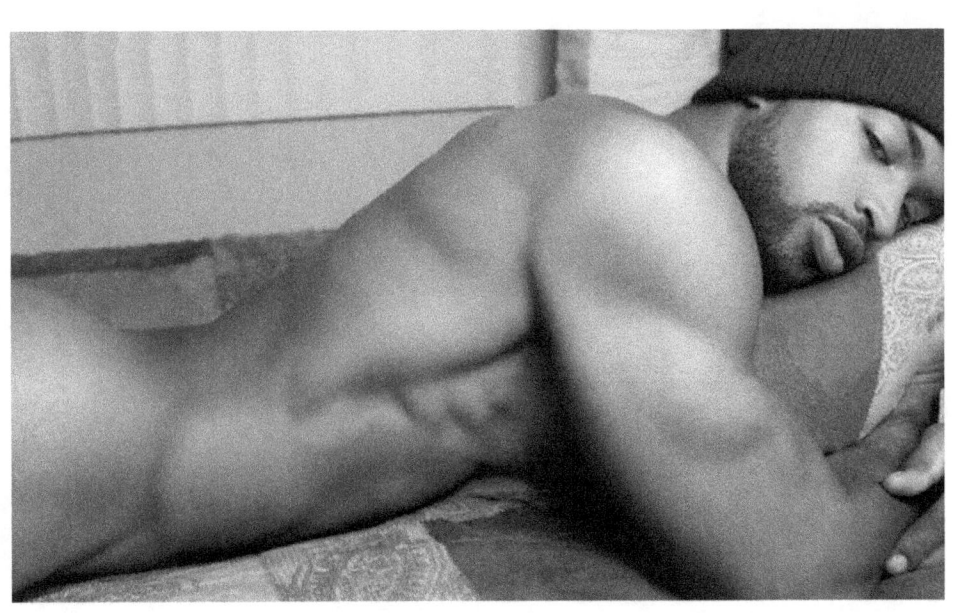

DECEMBER

M.

M.

M242

M.

M.

9 4
FOTO SERIES

PHOTOGRAPHY BY,
FOTO 119 PHOTOGRAPHY

JANUARY

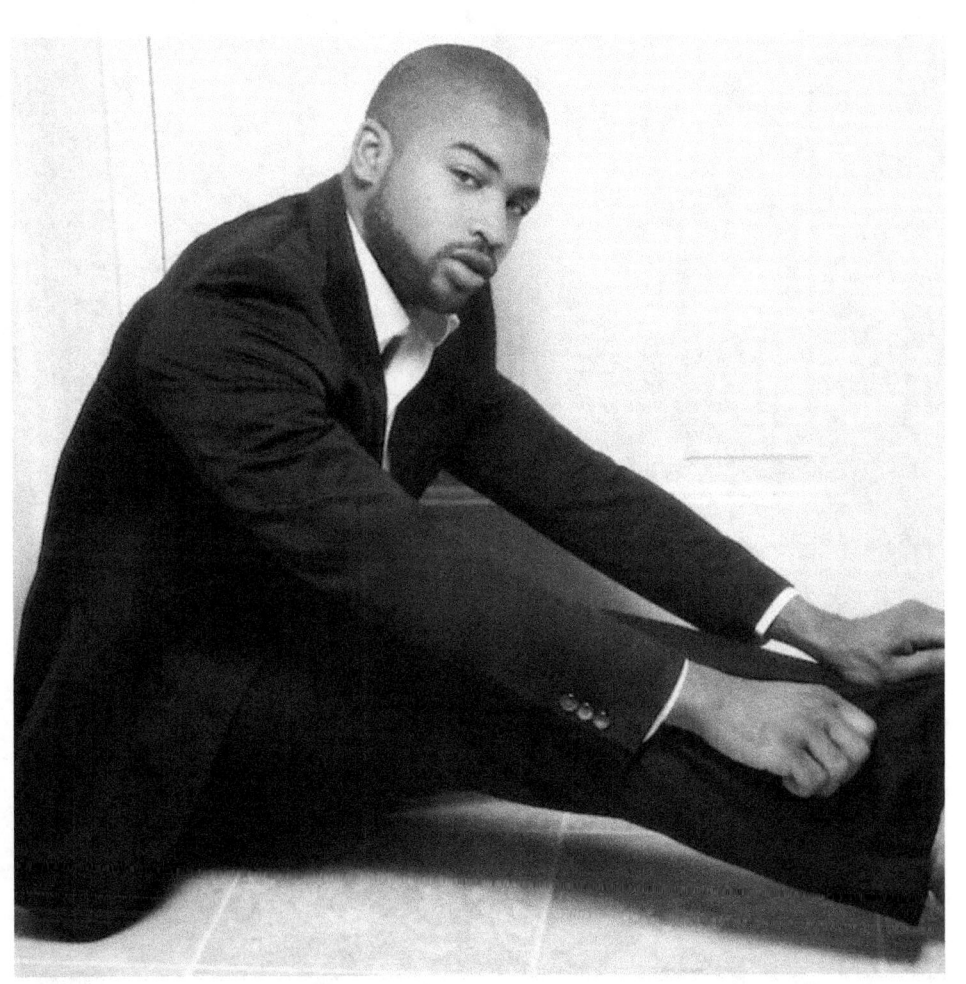

JANUARY

FEBUARY

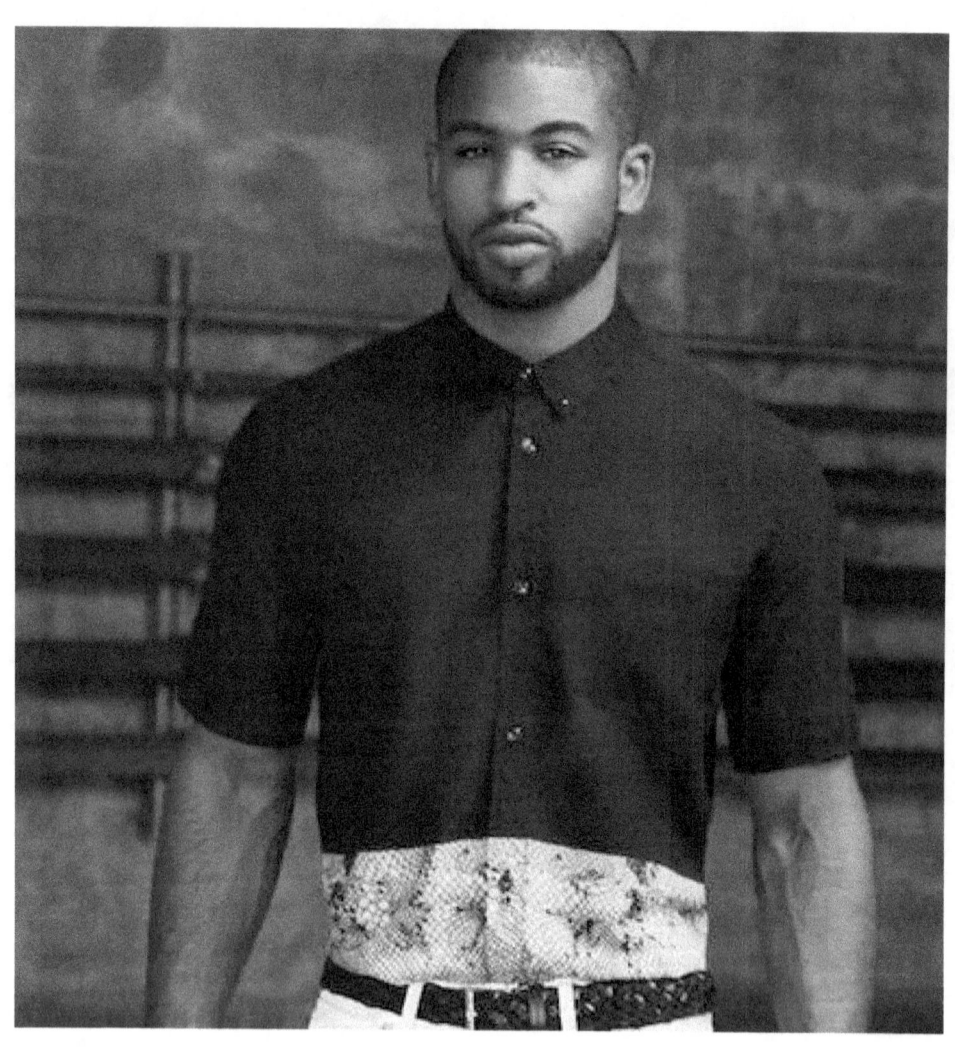

FEBUARY

MARCH

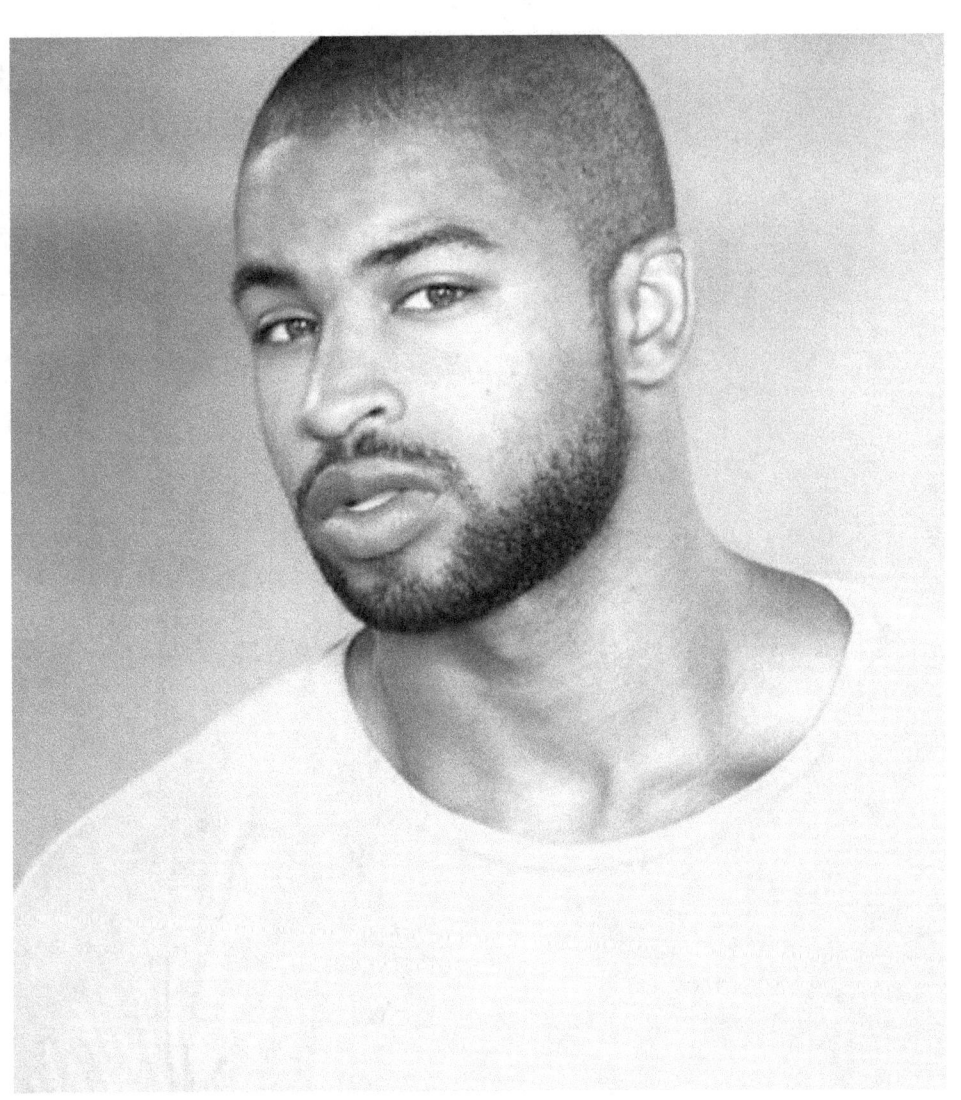

MARCH

APRIL

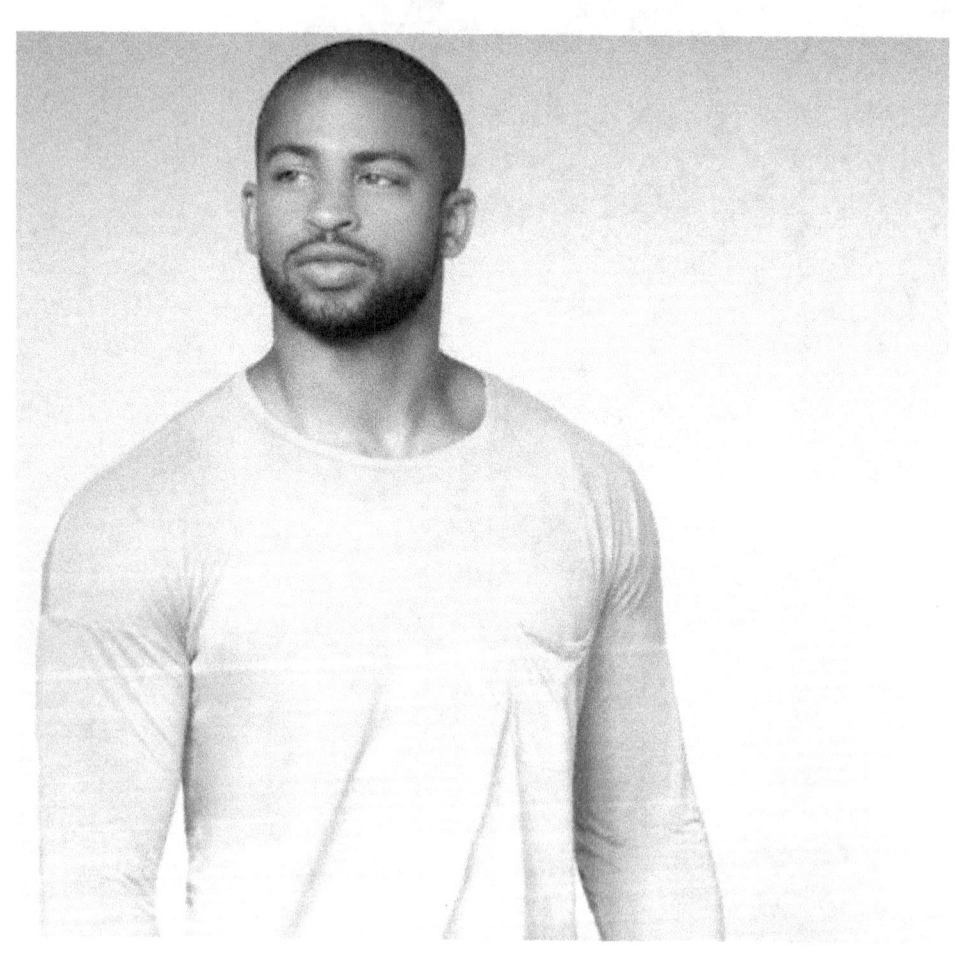

APRIL

MAY

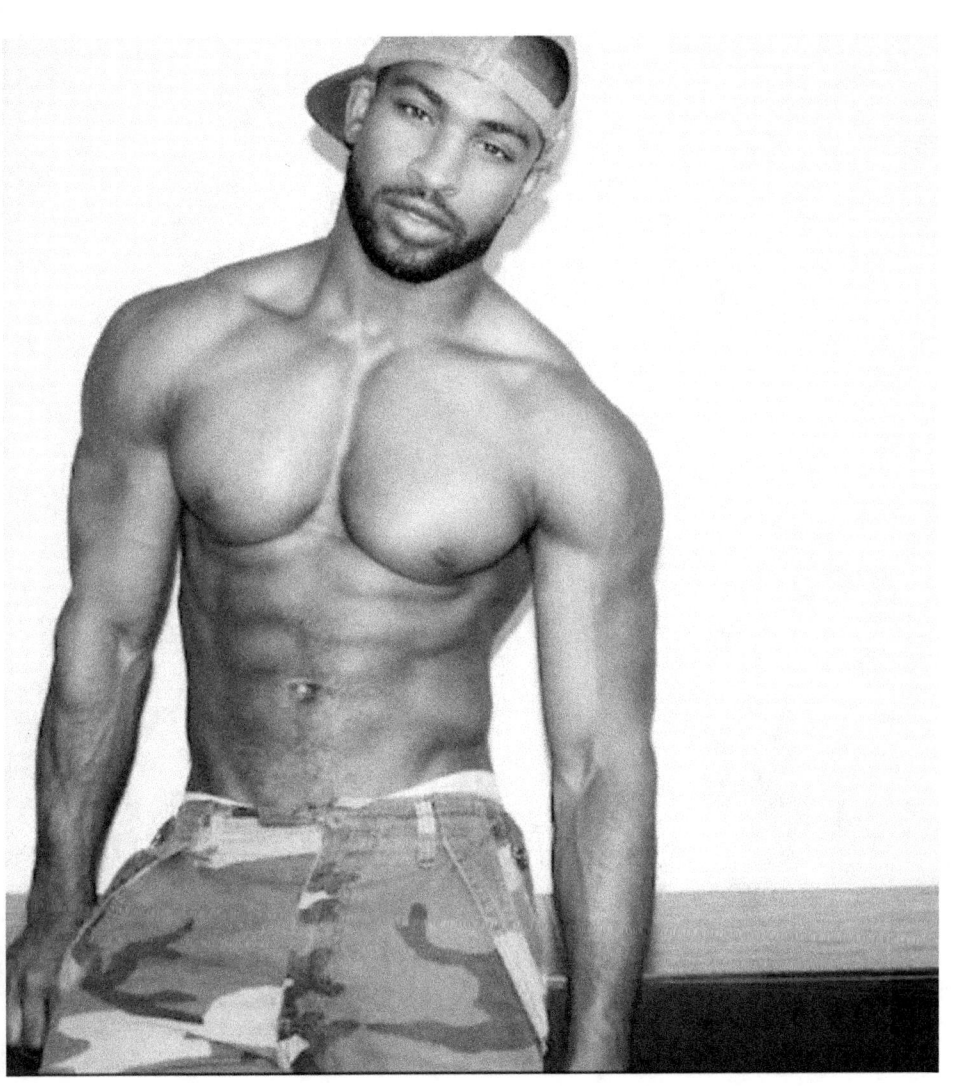

MAY

JUNE

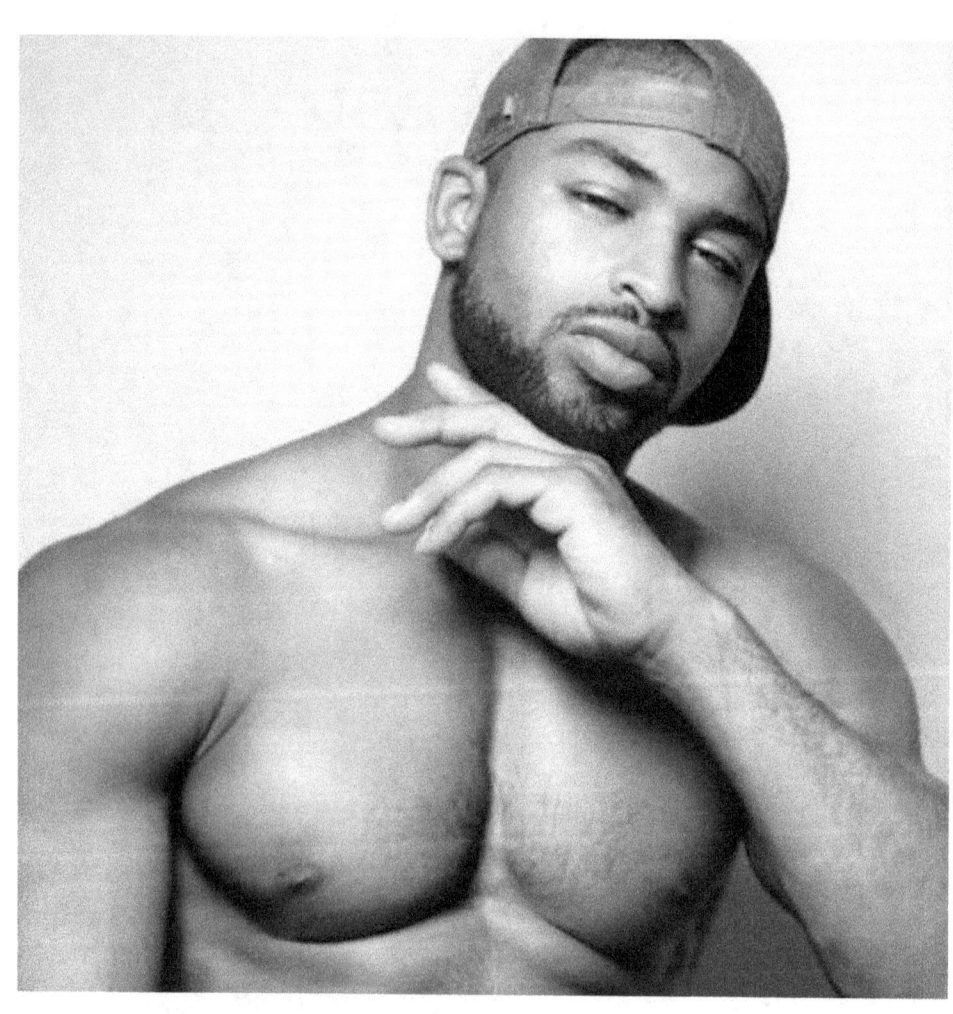

JUNE

JULY

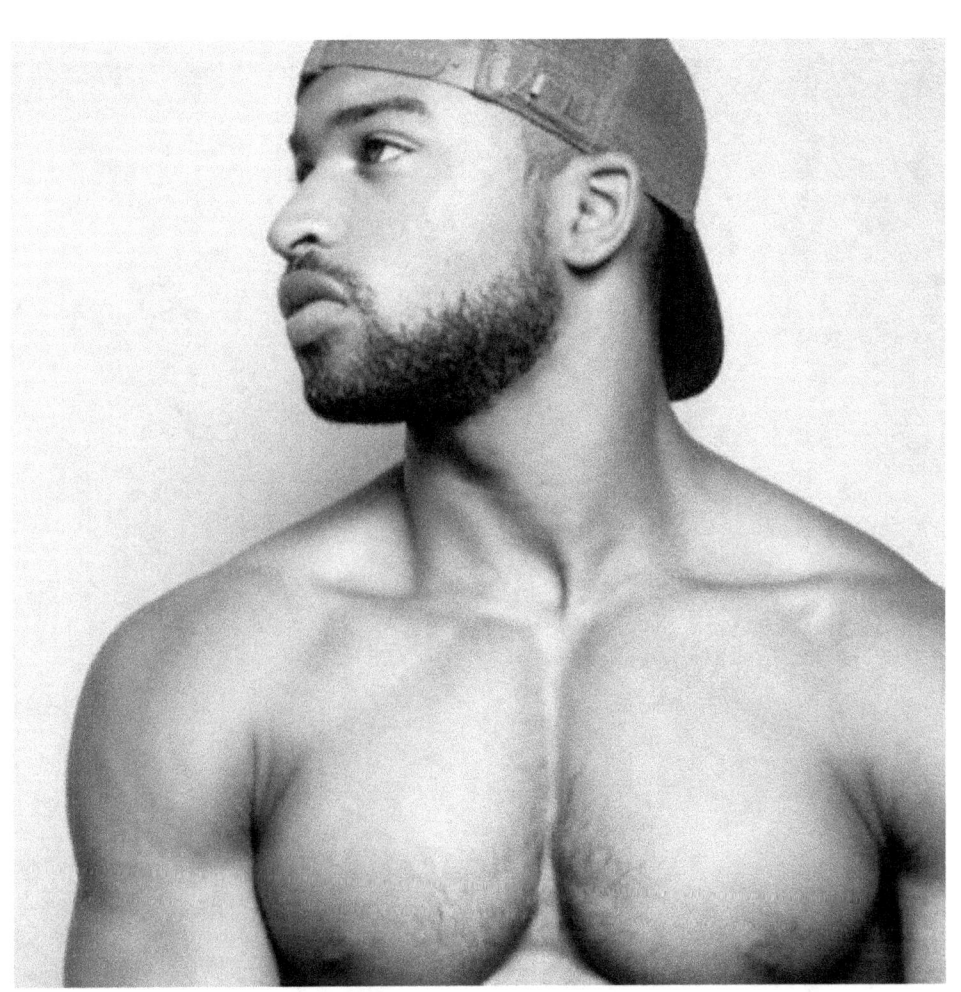

JULY

AUGUST

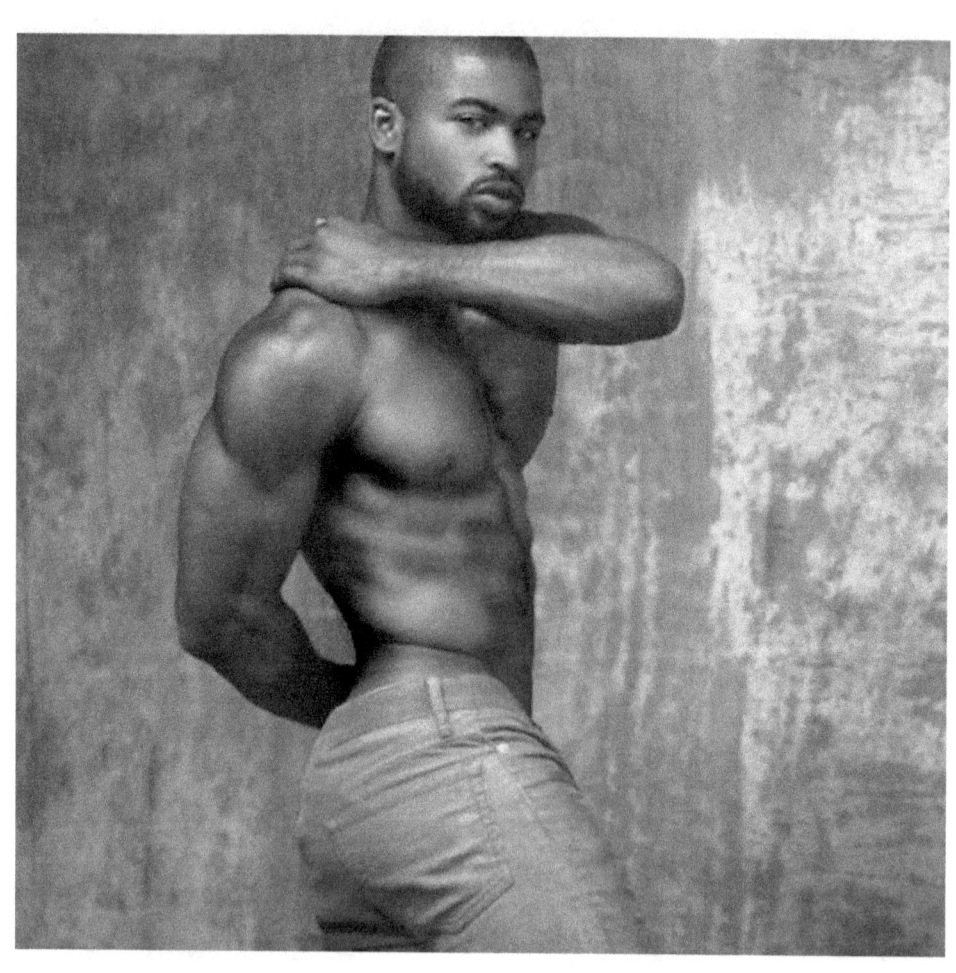

AUGUST

SEPTEMBER

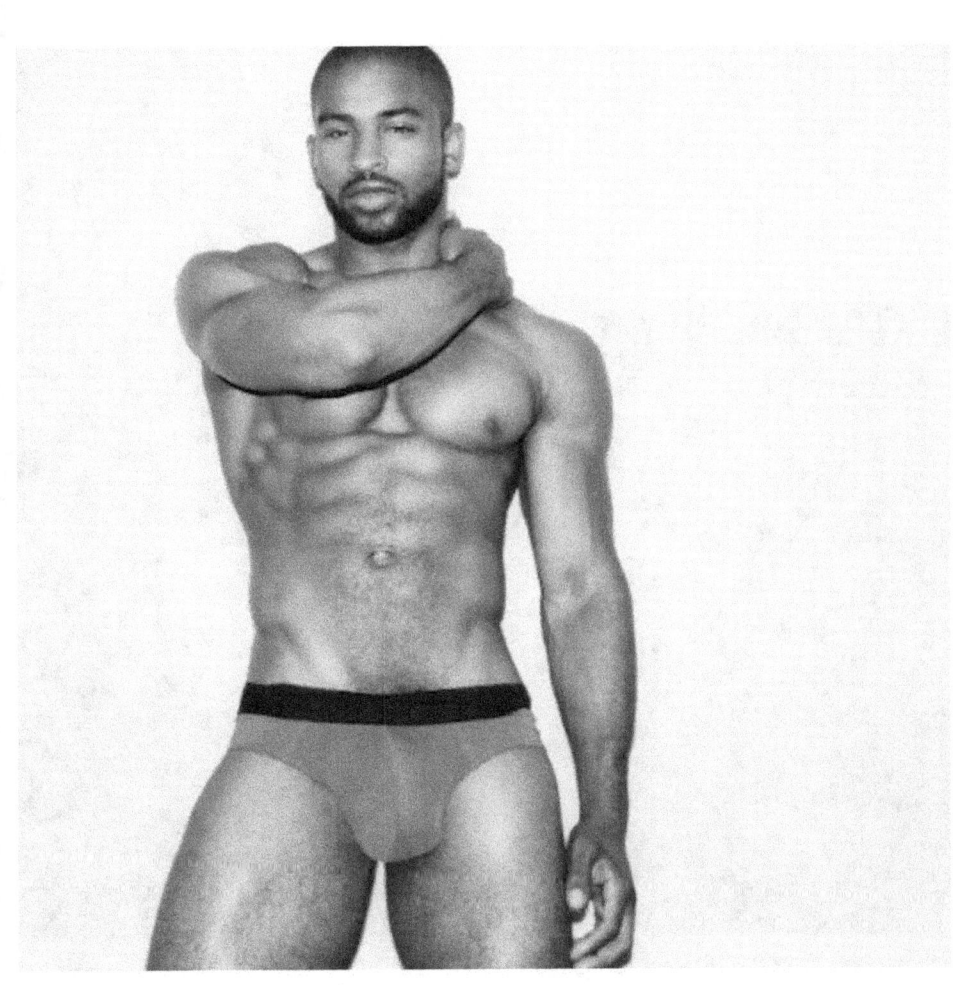

SEPTEMBER

OCTOBER

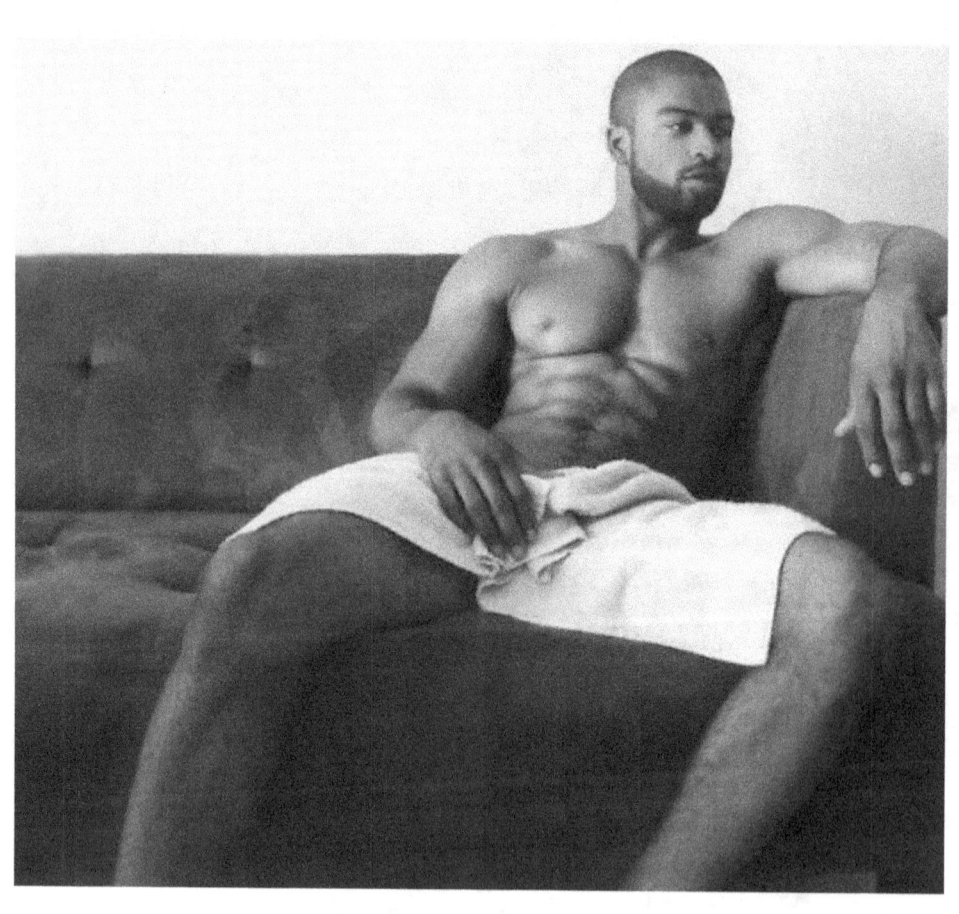

OCTOBER

NOVEMBER

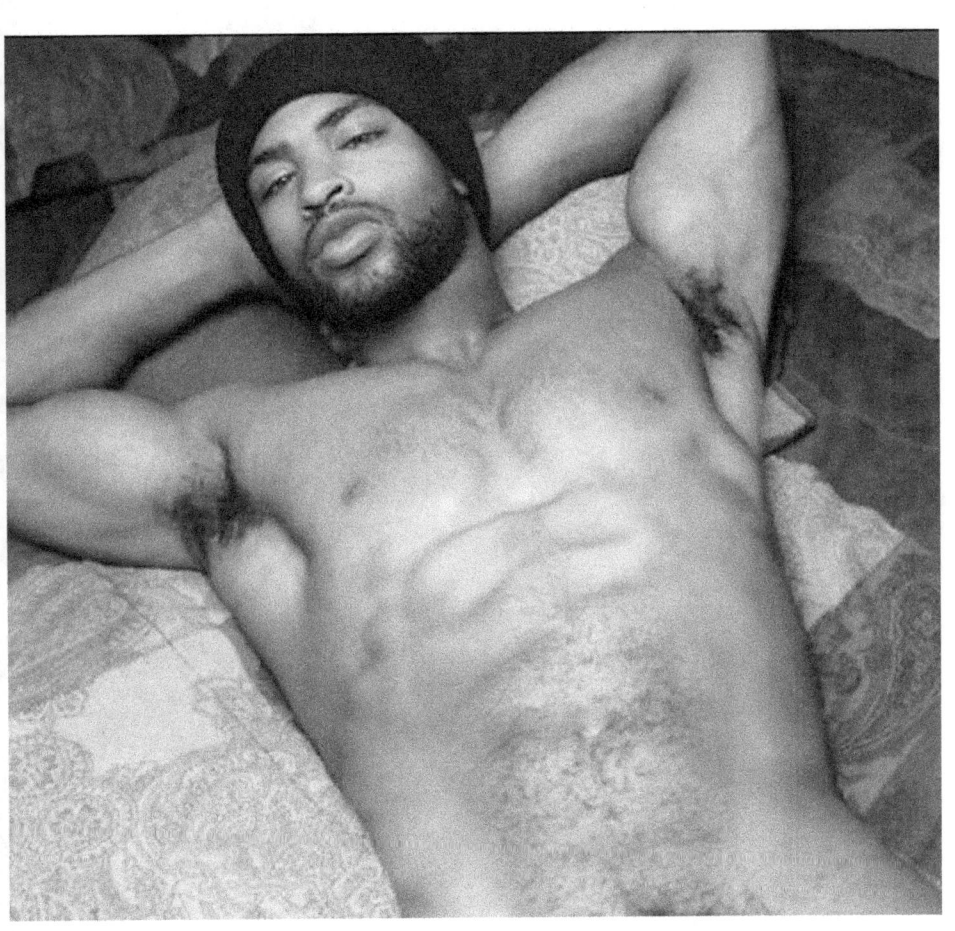

NOVEMBER

DECEMBER

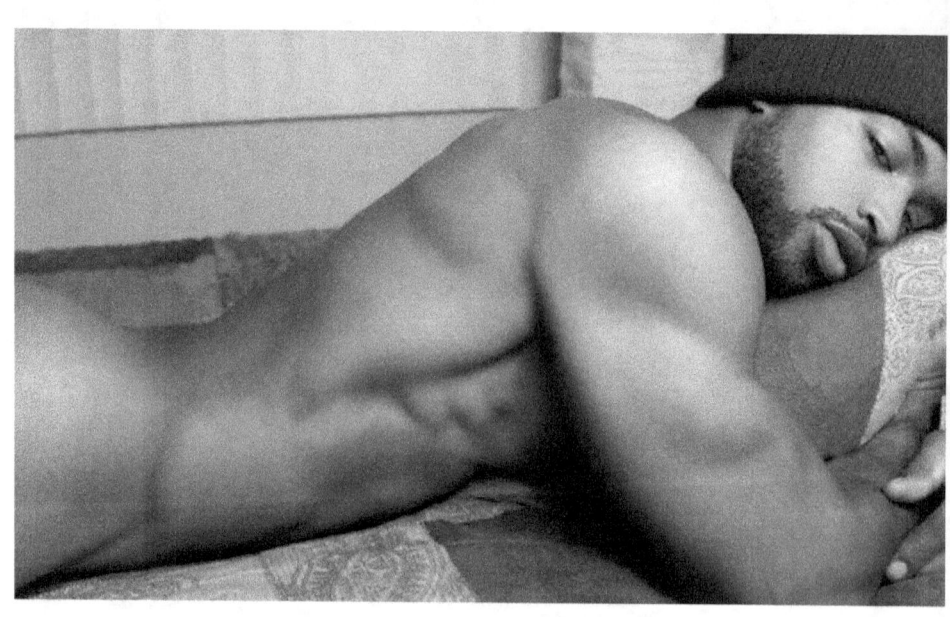

DECEMBER

www.ingramcontent.com/pod-product-compliance
Lightning Source LLC
Chambersburg PA
CBHW051800170526
45167CB00005B/1816